U0134173

一幅画
读懂国画收藏

马菁菁 · 著

四川文艺出版社

果麦文化 出品

关于如何看懂一幅画，在书中我们从技法、风格等入手，从魏晋到元明清，对国画发展的脉络做了一个梳理。

作品是画家的孩子，绘画作品的技法、风格，承载着画家的 DNA。比如我们看到梵高的画，就会一眼认出他浓烈的色彩和狂放的笔触。但中国画与西画的不同，不止在于绘画方式、材质，还有装裱方式等，最重要的是，古代的中国画家基本都是业余画家，他们在工作之余画画，特别是宋代之后，中国画即文人画，不在于一餐一饭卖了换钱，在于文人之间一唱一和交往的游戏，像唐代大诗人给朋友写诗一样，属于"业余画家"的游戏。

中国画的装裱方式也很自由，随着参加这个游戏的人越来越多，时间越来越长，人们会想方设法留下自己的痕迹，于是，这幅画也变得越来越长。所以，一幅完整的、流传有序的中国古代绘画，不止是个人创作，是一群人，一群历史上有名有姓的大文人，经过百年甚至千年的共同创作。

以《鹊华秋色图》为例，我们再谈谈如何从题跋、印章、装裱的角度来欣赏一幅国画。

拖尾

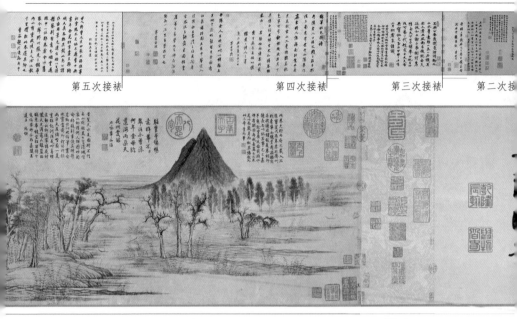

第五次接裱　　　　　第四次接裱　　　　第三次接裱　　　第二次接

画心　　　　　　　　　　　隔水

这幅画是典型的长卷式装裱方式，我们从右向左观看。

最右边有"鹊华秋色"四个大字的这部分，叫做"引首"。

再往左边出现了一段不同颜色带有暗纹的锦缎，盖满了印章，这叫"隔水"。

接下来才是"正文"——《鹊华秋色图》的"画心"。

画心再往左，是各种收藏题跋，这部分称为"拖尾"。

我们可以看到拖尾有好几部分，被隔水断开，且每一块的纸色由深到浅，这说明了纸的年代由远及近。从这部分就能判断出，收藏家为了能留下一点点痕迹，把《鹊华秋色图》重新装裱了多次。

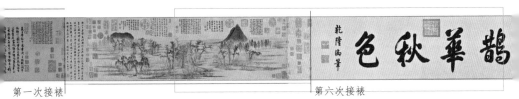

第一次接裱　　　　　　　　　第六次接裱

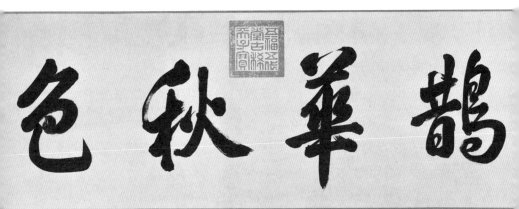

引首

元朝绘画的特点是诗书画印俱全，整卷大约有21处题跋，盖了185个印章。除个别印章无法辨认外，我们大致厘清了这些题跋和印章的主人，并为其编号，以年代先后顺序，依次为：

元：1 赵孟頫；2 杨载；3 范杼；4 虞集。

明：5 钱溥；6 文彭；7 项元汴；8 董其昌；9 张应甲；10 曹溶。

清：11 吴景运；12 纳兰性德；13 梁清标；14 乾隆；15 嘉庆；16 宣统。

1 赵孟頫（1254—1322 年）

　　此处题跋为作者自题，印章"赵氏子昂"，即赵孟頫。这是这幅画的第一个题跋和印章，好似婴儿的出生证明。

　　题跋中的"公谨"，即南宋词人周密（1232–1298），祖籍济南，入元不仕。和大多数祖籍在北方的南宋人一样，他可能一生都没能踏入故土。比他小二十岁的挚友赵孟頫，画了故乡的美景送给他，安抚这位友人的思乡之情。画中右边的尖头山叫华不注山，周密曾自号"华不注山人"。

　　这幅画绘于元贞元年（1295 年）二月。

　　（跋文大意请参考《国画的细节》13 章）

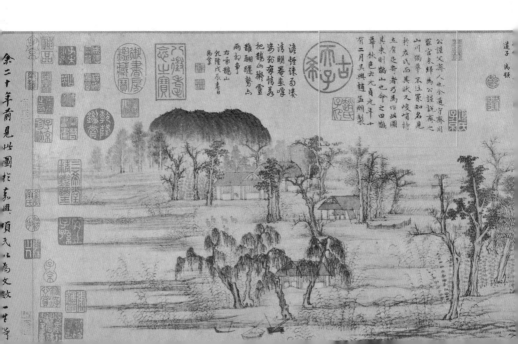

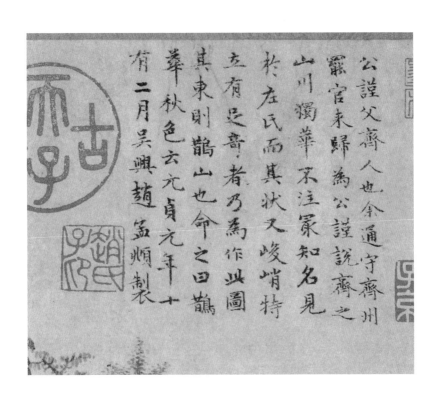

公謹父齊人也余通守齊州
罷官未歸為公謹說齊之
山川獨華不注眾知名見
於左氏而其狀又峻峭特
立有足奇者乃為作此圖
其東則鵲山也命之曰鵲
華秋色云元貞元年十
有二月吳興趙孟頫製[?]

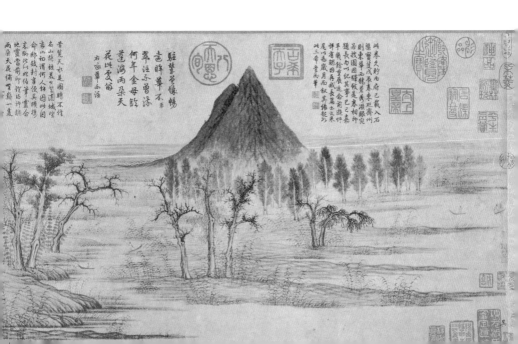

右鵲華秋色

驅鵲學練暢
畫眸華不注
翠涯不曾添
何年金母酌
蓬海兩朵天
花映雲宵
兩朵天花備雲霄一�
地靈雲荷即如如所許合
末取此乃玅俗華靈合
命都幾封何人樣圖吅
右山得葢為智圖城壁
晉覽天水是圖時不作

2 杨载 (1271—1323 年)

两年后(1297 年),这幅画第一次接裱,出现了新的题跋:

……大德丁酉(1297 年)孟春望后三日,浦城杨载题于君锡之崇古斋

君锡是新出现的人物,那么此时周密已经不是这幅画的主人了,杨载是在君锡家看到这幅画并题跋的。

"君锡"这个号,未见载于史料。

周密去世于次年,他可能在年迈之际将这幅作品转赠给君锡,那么这个君锡可能是周密的好友。

杨载此时 26 岁,他既是赵孟頫提拔的后辈,也是其挚友。

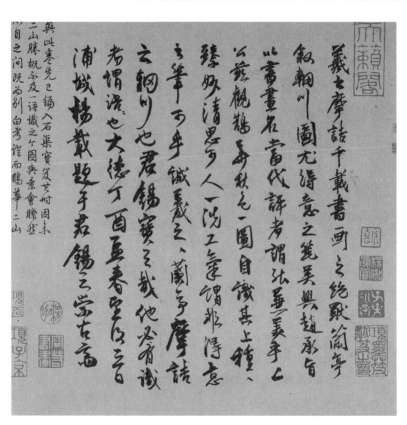

羲之摩诘，千载书画之绝，独兰亭叙、辋川图尤得意之笔。吴兴赵承旨以书画名当代，评者谓能兼美乎二公。兹观鹊华秋色一图，自识其上，种种臻妙，清思可人，一洗工气，谓非得意之笔乎？诚羲之之兰亭，摩诘之辋川也。君锡宝之哉。他必有识者，谓也。

大德丁酉（1297 年）孟春望后三日，浦城杨载题于君锡之崇古斋

3 范梈（1272—1330 年）

杨载之后，新的题跋出现在了 30 年后的致和二年（1329年），为元代文人范梈所题。在这段题跋处并没有写明此画收藏在哪里，或在哪里得见，所以不能确定收藏者是谁。

范梈和赵孟頫一样，南方人，曾在燕京的翰林院做官。

从明显的接痕可以看出这段是重新装裱接出来的纸，没有隔水，说明头两次接裱间隔的时间不长。

中国书画装帧的好处就是自由，能够既不损坏原画，又让后人留下新的创作。

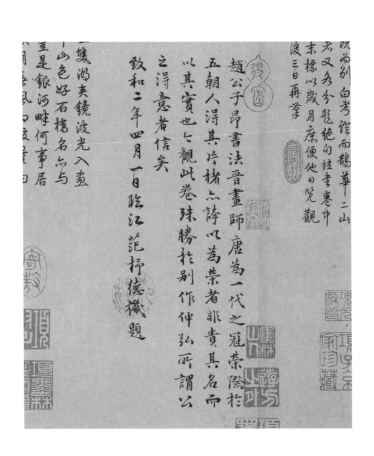

赵公子昂，书法晋，画师唐，为一代之冠。荣际于五朝，人得其片楮，亦夸以为荣者，非贵其名而以其实也。今观此卷，殊胜于别作，仲弘所谓公之得意者，信矣。

致和二年（1329年）四月一日，临江范梈德机题

4 虞集（1272—1348年）
5 钱溥（1522—1604年）

接下来这两段题跋非常有意思，乍一看是两个人，虞集、钱溥，仔细看，其实是钱溥一个人干的。

虞集是元人，赵孟頫好友，而钱溥是明代大鉴赏家，他在另一幅赵孟頫的画上看到了虞集的题跋：

吴兴公蚕岁戏墨……

很欣赏，画得好题得好，于是抄录下来，以表心迹：

昔虞文靖公题松雪翁书画图……

这才做到了"士大夫当共宝秘之"。

用大字抄录虞集题跋以示尊重，自己的题跋用小字以自谦。题跋中并没有明确指出收藏者是谁，所以，有可能是跋文中提到的"友人徐尚宾"，也可能另有其人。

此外，这第三次接裱，是专为钱浦题跋准备的。

　　吴兴公蚤岁戏墨，深得物外山水笔意。虽一木一石，种种异于人者。且风尚古俊，脱去凡迹。政如王谢子弟，倒冠岸帻，与天下公子斗举止也。百世后可为一代规式。士大夫当共宝秘之。

　　至正甲申（1344 年）十有二月朔，虞集谨识

　　昔虞文靖公题松雪翁书画图，简约精妙，可谓两绝。友人徐尚宾见而爱之，求余录入鹊华秋色图内，以足其美。噫，尚宾其好古君子乎。

　　正统十一年（1446 年）丙寅八月望，翰林钱溥谨题

6 文彭（1498—1573年）

　　一幅流传有序的名画，不但要做到画家本人有名、画好，还要被后世有名的收藏家收藏过，互为辉映，达到天时地利人和的境界，这很不容易。明朝多出大收藏家，清人可以说是直接接管了明人的收藏，所以这幅画最重要的题跋和印章多出于明朝。

　　明朝第一代有明确证据证明收藏过《鹊华秋色图》的人是文徵明、文彭父子。

　　据传说，文徵明88岁的时候曾经临摹过《鹊华秋色图》，但他并没有留下痕迹，我们只能找到文徵明长子文彭的印章。作为文家收藏的证据。

　　文彭分四次盖章，最左边章的位置说明他盖章时，长卷当时的拖尾部分仅止于此。再往左则为后来所接。

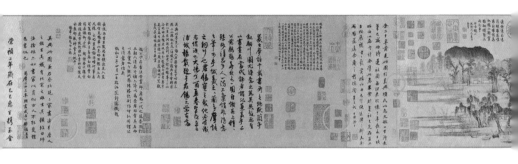

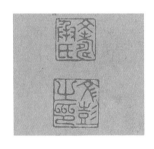

文壽
承氏

文彭
之印

文彭
之印

三桥
居士

7 项元汴 (1525—1590年)

可能在文彭去世后不久，这幅画到了项元汴手里。

项元汴，字子京，号墨林、香崖居士、退密斋主人，浙江嘉兴人，是明朝最著名的收藏家鉴赏家，今天诸多存世名画上都能看到他的收藏印。

这幅长卷上有项元汴钤印60余处，但没有题跋。

好的收藏家是这样的，他们如果认为自己的书法不够好，留下题跋会破坏了画的艺术性，就会请像董其昌这样的大书法家题上题跋，为自己的藏品增色。

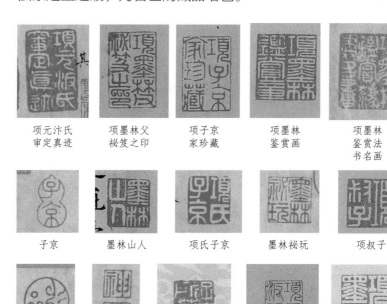

项元汴氏 审定真迹	项墨林父 祕笈之印	项子京 家珍藏	项墨林 鉴赏画	项墨林 鉴赏法 书名画
子京	墨林山人	项氏子京	墨林祕玩	项叔子
神品	神品	子京所藏	项元汴印	项氏墨林

8 董其昌（1555—1636 年）

　　董其昌的字画、收藏、以及名望，在明朝都是顶尖的，他在这幅画上题跋五处，在后人看来，这不止体现了董其昌对这幅画的喜爱，还让人尽可能多地欣赏到了董其昌的书法。

　　第一条题在画尾隔水上，题跋提供了两条重要信息：（1）最晚于 1580 年这幅画已归于项氏收藏；（2）1601 年的冬天，项氏把这幅画送给了他（或是借给他供其临摹）。总之，此后的一小段时间里，这幅画便在董其昌处。

　　董其昌在 1603 年临摹了这幅画。

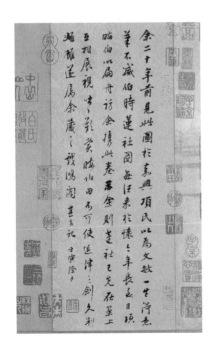

　　余二十年前，见此图于嘉兴项氏，以为文敏（赵孟頫）一生得意笔，不减伯时（李公麟）《莲社图》。每往来于怀。今年长至日，项晦伯以扁舟访余，携此卷示余。则莲社已先在案上，互相展视，咄咄叹赏。晦伯曰：不可使延津之剑久判雌雄。遂属余藏之戏鸿堂。

　　其昌记，壬寅（1602 年）除夕

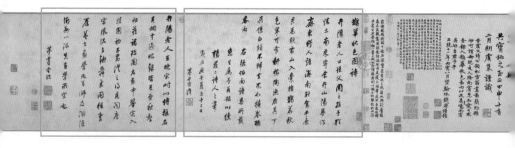

吴兴此图，兼右丞北苑二家画法，有唐人之致，去其纤；有北宋之雄，去其犷，故曰师法舍短，亦如书家以肖似古人不能变体为书奴也。

万历三十三年（1605 年），晒画武昌公廨颐，其昌

崇祯二年（1629 年），岁在己巳，惠生携至金间舟中，获再观。

董其昌

有题跋不一定就代表拥有这幅画，如果只有印章没有题跋反而是藏家确凿的证据（如这幅画中的项元汴、梁清标、纳兰性德、张应甲等）。

董其昌在第二段题跋里，留下了自己的印章。他曾任湖广提学副使，这幅画随身携带。1605 年，他在武昌办公的衙署里再次观赏，并题跋。

他的第三次题跋已是 20 余年之后的 1629 年，题跋中提

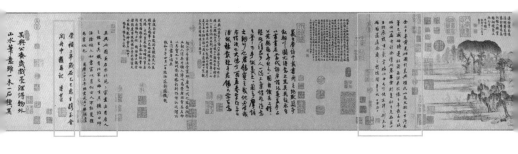

鹊华秋色图诗：弁阳老人公谨父，周之孙子尤怀土。南来寄食弁山阳，梦作齐东野人语。济南别驾平原君，为貌家山入囊楮。鹊华秋色翠可食，耕稼陶渔在其下。吴侬白头不归去，不如掩卷听春雨。

右张伯雨诗集所载，惠生属予再录，以续杨范二诗人之笔。

岁在庚午（1630 年）夏五月十三日，董其昌识

到一个叫"惠生"的人把这幅画带到"金阊舟"中观赏，这段题跋显示，董可能已不是这幅画的主人了。

1630 年，董其昌再题两处。同时这幅长卷第四次接裱，我们可以看到，前三次董都是题在"古人"题跋的空隙处，但这次却是惠生专为他题跋而接裱。他题了一首元代张雨赞美这幅画的诗，并表示这是惠生带着这幅画求他如此写的，这样看来，这个惠生可能是这幅画的主人了。

9 张应甲 （生卒年不详）

明朝最后一位有印章作证的收藏家是张若麒、张应甲父子。这父子俩在史书上记载并不多，张若麒是明末知识分子，赶上大乱局，多次被贬职降罪，最后归顺了清朝。儿子张应甲不爱仕途，偏爱收藏书画，据说"清初四王"王时敏家的家藏都被他收入囊中。

10 曹溶 （1613—1685 年）

曹溶的题跋中有一段重要信息："今归胶州张先三"，张先三即张应甲，最后一位在画上留下收藏印的明人，从而印证了这枚印章的真实度。这幅长卷的第五次接裱就是在张应甲收藏期间，从字体大小看，这次接裱是为曹溶题跋准备的，曹溶题后留下三款印章。

曹溶是明末崇祯十年的进士，仕于明清两朝。

11 吴景运 （生卒年不详）

吴景运生卒年不详，他是常州宜兴（即荆溪）人，顺治甲午（1654 年）科举人。他于 1662 年在一个叫"南山阁"

向见董宗伯临文敏公鹊华秋色图已叹
赏不置今获观此卷更觉一辞莫赞乃
知书画一致知之而不能为之为之而不
能名之也壬寅秋八月谨识于南山阁
荆溪吴景运

世人解重元末四家不解推尊
松雪绝不足怪不过胸中无
书耳余见松雪画至夥
烂天真各极其致此为公谨
作图用笔尤遒古殆以公谨
精鉴别有意分烟云过
眼中一位耶卷藏金沙旧
家今归胶州张先三鹊华
两山有灵故使主人涉江数千
里揽取此卷还其乡也
曹溶题于双溪舟中

　　向见董宗伯临文敏公鹊华秋色图，已叹赏不置。今获观此卷，更觉一辞莫赞。乃知书画一致，知之而不能为之，为之而不能名之也。

　　壬寅（1662 年）秋八月谨识于南山阁，荆溪吴景运

　　世人解重元末四家，不解推尊松雪，绝不足怪，不过胸中无书耳。余见松雪画至夥，绚烂天真，各极其致。此为公谨作图，用笔尤遒古，殆以公谨精鉴别，有意分烟云过眼中一位耶？卷藏金沙旧家，今归胶州张先三。鹊华两山有灵，故使主人涉江数千里，揽取此卷，还其乡也。

　　曹溶题于双溪舟中

　　的书房里看到了这幅画，题跋中提到的"董宗伯"应该就是董其昌，他自称"世侄"，可见其父辈与董是深交好友。

　　他在曹溶题后的间隙处题跋，这是这幅画在民间最后一次被题跋。

12 纳兰性德 (1655—1685 年)

初名成德，字容若，号楞伽山人，是《鹊华秋色图》入清后的第一代收藏者。他酷爱汉人文化，《步辇图》和《寒食帖》都曾经是他的收藏。这幅画上留下他的 7 款印章。

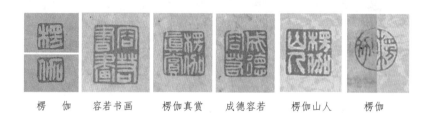

楞　伽　　容若书画　　楞伽真赏　　成德容若　　楞伽山人　　楞伽

13 梁清标 (1620—1691 年)

随后，这幅画落到了清朝最大的收藏家，相当于明朝项氏的梁清标手中。他的收藏包括《千里江山图》等。

康熙年间有一次大规模的"献宝"活动，以梁清标在收藏界的地位，只能把全部身家献了出去，其中，就包括《鹊华秋色图》。

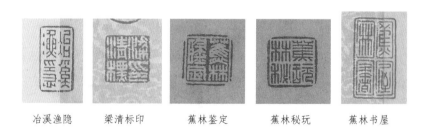

冶溪渔隐　　梁清标印　　蕉林鉴定　　蕉林秘玩　　蕉林书屋

14 爱新觉罗·弘历（1711—1799 年）

如果说，董其昌题跋五次之多，是《鹊华秋色图》的头号粉丝，到了清朝，乾隆就接替了他的位置，且比之更甚，他在画心的位置，赵孟頫本人的题跋旁边，写了两段题跋。

元朝文人画讲究诗书画印俱全，不是说有这四样就可以了，是要做总体的构图布局，书法安排在画面的哪个位置，印章是红色，要盖在哪里，都是经过画家的精心安排。赵孟頫将题跋放在了离鹊山和华不注山之间，靠近鹊山的位置，是为了画面的平衡之美，他留下的空白处，包括董其昌在内，无人敢写，除了乾隆皇帝。

乾隆的题跋共有九处，其中第一、第五段题跋非常有意思。先是说，梁清标上贡后"此卷久贮内府"，编入"石渠宝笈"，被清宫收藏。接着，跋文记录了乾隆于 1748 年祭孔府和泰山后，亲往鹊山、华不注山一游之事，乾隆还命人从宫中把这幅画拿来在现场对照着看，一对照，发现赵孟頫在题跋中写"东为鹊山"，而现场看是鹊山在华不注山西边，不禁得意了起来"知其在华西，岂一时笔误欤"？

中国山水画讲究意向，是"搜尽奇峰打草稿"，实际上鹊山和华不注山对于赵孟頫而言，只是一种象征，是乡愁，周密的乡愁，赵孟頫只需将这两座代表乡愁的山转化为画卷

乾隆题1

此卷久贮内府，已载入石渠宝笈。戊辰（1748年）春，东巡齐州，则东华西鹊，苍秀泼眼，宛若披图，因驿致是卷相印，题长句以纪其事，己巳（1749年）嘉平几余重展，追念前游，怦怦有触，因再成长篇。书之卷尾，以志岁月，而叙其缘起如此。

三希堂御笔。

之美就可以了，至于实际角度，太精准了那是地图，并不是艺术。乾隆得意于自己找到了一个赵孟頫的漏洞，却暴露了自己不够高的艺术品味。

乾隆的这几处题跋时间集中在1748、1749年这两年，彼时乾隆三十七、八岁，正当壮年。到了七十多岁时，乾隆命人将这幅画作最后一次接裱，当然不能接在拖尾处，接在画心右边作为引首，题上"鹊华秋色"几个大字，并盖下一款"五福五代堂古稀天子宝"的印章。

乾隆御笔　色秋華鵲

乾隆 5

鵲华二山，按舆志诸书所载，夙称名胜。向得赵孟頫是图，珍为秘宝，每一展览辄神为向往。然仅于卷中得其仿佛，意犹少之。今年（乾隆戊辰，1748 年）二月东巡狩谒阙里，祀岱宗。礼成，旋跸济阳，周览城堞，望东北隅诸山，询之守土大吏，乃悉此顶高且锐者为华不注，迤西顶平以厚者为鹊山。向固未之知也。因命邮报从京赍吴兴画卷以来。两相证合，风景无殊，而一时目舒意惬，较之曩者卧游，奚啻倍矣。天假之缘，岂偶然哉？但吴兴自记云东为鹊山，今考志乘，参以目睹，知其在华西，岂一时笔误欤？故书近作鹊华二诗各于其山之侧，并识于此云。

戊辰（1748 年）清明日御笔

很多国宝级的名画上都被接裱，并被乾隆题上大字，同时也都有这枚相同的印章。

除了题跋外，这幅长卷留有乾隆相关印章大约 30 处。

从右手边画心开始，最大的那个椭圆型印章正是乾隆爷的"乾隆御览之宝"，右下方方印是"石渠宝笈"，说明这幅画是被收在《石渠宝笈》之中的。

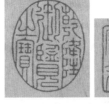

画心左边有一个圆形大印"乾隆鉴赏"，这个印章是和画心右上方的"乾隆御览之宝"搭配一起使用的，请注意，左边印一定要低于右边印。

"乾隆鉴赏"印的下面有一个长方形的印章是"三希堂精鉴玺"，他下面的方形印章是"宜子孙"。请注意，这两方印就像连体婴儿，一定会同时出现，而且两方印之间的距离正好是"宜子孙"印高度的一半或者

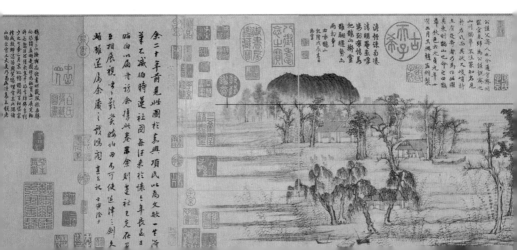

多一点点，太监们按这两枚印章都是拿着尺子量的，绝对不会出错。

当"乾隆御览之宝""乾隆鉴赏""三希堂精鉴玺""宜子孙"这四方印集体出现的时候，说明这是乾隆鉴赏过的、心中的"上等品"。

14 乾隆　15 嘉庆　16 宣统

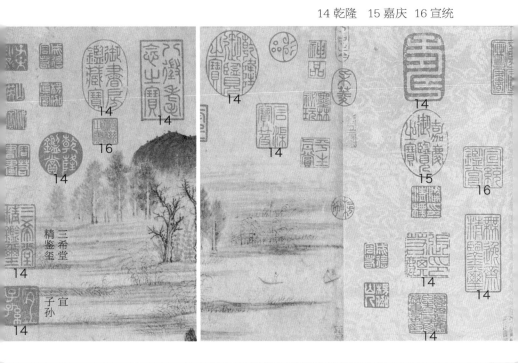

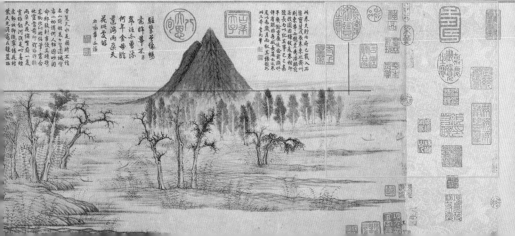

画心中央位置较大的方印都是乾隆的，如"古稀天子"，说明是他七十岁时观赏过。"八旬天恩""八征耄念之宝"等说明是他八十多岁时又看过几次。"太上皇帝"则表明他禅位后再度观摩了此画。

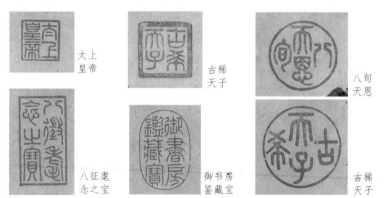

太上
皇帝

古稀
天子

八旬
天恩

八征耄
念之宝

御书房
鉴藏宝

古稀
天子

乾隆之后，只出现了嘉庆、宣统两位皇帝的印章，这说明在乾隆之后，这幅画算是真的"藏"于宫廷之中。

宫廷收藏是自古以来的传统，从宋徽宗开始，编撰《宣和画谱》，集举国之力收藏天下珍贵书画，躺在皇宫里，当然好过在民间转来转去，在一定程度上保证了书画的安全，不会轻易丢失，但也使它们失去了自由，好的东西当然越多人看到越好，遇到知音，你我共赏，再留下一段题跋，就是一段千古佳话，没有这样的流转，我们今天也看不到《鹊华秋色图》后长长的、绵延几百年的尾跋，作画之人、画本身与观画之人，三者合一，才是真正的珍品，这才是中国艺术最迷人之处。

附：乾隆常见钤印款式

五福五代堂古稀天子之宝

乐寿堂鉴藏宝

古稀天子

乾 | 隆

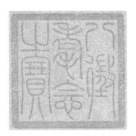

八征耄念之宝

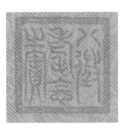

八征耄念之宝

淳化轩
图书珍秘宝

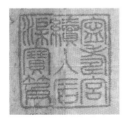

宁寿宫续入石渠宝笈

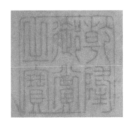

乾隆御赏之宝

御赏

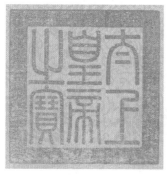

太上皇帝之宝

乾清宫鉴藏宝

石渠宝笈
宝笈重编

养心殿精鉴宝

乾隆御笔

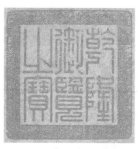

乾隆御览之宝

乾隆宸翰

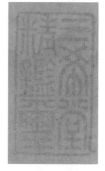

三希堂精鉴玺

太上皇帝

石渠宝笈

宜子孙

养心殿宝